王光祈編

中國音樂史

（下冊）

中華書局印行

本書據中華書局1941年版影印

中國音樂史 下冊

第五章　樂譜之進化

第一節　律呂字譜與宮商字譜

世界樂譜種類共分兩項一爲「手法譜」一爲「音階譜」前者係表示奏時應按何弦何孔或應擊何鐘何磬吾國琴譜簫譜以及黃鐘大呂等等律呂字譜皆屬此類後者係表示音階大小譬如宮音商音之間係「整音；變徵音徵音之間係「半音」此項音階無論用之於歌唱或演奏皆是彼此相同所有吾國舊譜之以宮商角徵羽註錄者皆含有此種性質．至於吾國近代通行之工尺譜則係由「手法譜」進化而成「音階譜」者故有時表示手法有時又只表示音階（按西洋五線譜係「音階譜」不過西洋係以圖代之中國則以字代之此其相異之點也）又律呂字譜最初雖爲特種樂器而設以表示手法之用但其後變爲泛指各音高度各器皆得通用，

已溢出純粹手法範圍之外矣．換言之其進化情形，亦係由手法譜進而爲通用譜，頗

與工尺譜相似．

照進化程序而言：「手法譜」之成立當先於「音階譜」．蓋「手法譜」只是

註明應按何弦何孔以便記憶，甚爲簡單粗淺至於「音階譜」則非先有「音階」

概念不爲功譬如兩音相距若干，始爲「整音」相距幾許又始爲「五階」（如宮

到徵之類）皆非音樂文化進化到相當程度之後，不足以語此因此，吾國律呂字譜

之成立其勢當在宮商字譜之前．

余疑律呂字譜在最古之時當係敲擊樂器之「手法譜」（如鐘磬之類）．至

於宮商字譜則係由「歌譜」進化而出遠較律呂字譜爲晚但吾人切不可因此誤

會，竟謂歌唱之進化晚於演奏蓋人類音樂進化，在理當係歌唱早於演奏演奏必先

有器；歌唱則只用天生之喉嚨爲大部分禽獸所優爲之者也．不過歌唱藝術雖發達

在先但只用口頭傳授未有樂譜直到音樂文化已進化到相當程度之後已能辨別

「音程」大小於是乃有宮商字譜之發明．

十二律呂之名稱，至少有一部分是含有意義的．譬如黃鐘夾鐘林鐘應鐘之指

「鐘」聲殆毫無疑義至於大呂仲呂南呂之呂字亦必有一定意義或者係指一種

「上下凸出中部凹入」之樂器亦未可知其最難解者當爲太簇姑洗蕤賓夷則無

射，五個名稱倘若余在第二章第三節所提出之大膽假設不錯（卽十二律之成立，

係在春秋戰國時代受南方各族音樂影響陸續增補而完成者）；則一部分名稱當

係翻譯所謂『南蠻鴃舌之音』而成當時此種字譜之功用只在指示奏者奏時應

擊何器而已再加以鐘之顏色（黃鐘）呂之大小（大呂中呂）種種辨別標記於

是奏者當無再有誤擊之虞由此吾人更可以推定此項律呂字譜係在鐘樂已經成

立之後換言之卽最初截竹爲律之時似乎尚無此項名稱也．

　　至於宮商角徵羽五音，則係由歌聲進化而出我們知道宮之韻母爲註音字母

ㄨ．（萬國發音符號爲 u）商之韻母爲ㄚ（卽 a）角之韻母爲ㄩ（卽 y）徵之

韻母爲ㄧ（卽 i）羽之韻母爲ㄨ（卽 u）在音學（Acoustique）上 u 低於 a，

ａ又低於 i y 兩音其結果宮低於商，商又低於角徵羽三音茲將五音在口部之位

置照近代發音學（Phonêtique）原理圖示如下：

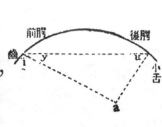

當時歌者，欲將此種高低不同之五個聲音用字表示而出，乃尋得宮商角徵羽

五字以代表之，以爲初學者幫助記憶力之用，其後（似在戰國時代）旋宮之法發

明，於是再進一步直將此項宮商字譜代表「音階」大小，至於該項宮音之高度則

一以屆時所配何律爲轉移，換言之，從此宮商等字其責任只在代表「音階」大小；

其高度係相對的，非若律呂各字之有一定高度矣．

現在吾國所傳古代律呂樂譜似以朱熹儀禮經傳通解中風雅十二詩譜爲最

古（參看第四章第七節）．茲錄關雎一篇，並譯爲五線譜如下：

關雎（原注：無射清商，俗呼越調）

關關雎鳩，在河之洲。窈窕淑女，君子好逑。

參差荇菜，左右流之。窈窕淑女，寤寐求之。

求之不得，寤寐思服。悠哉悠哉，輾轉反側。

參差荇菜，左右采之。窈窕淑女，琴瑟友之。

參差荇菜，左右芼之。窈窕淑女，鐘鼓樂之。

關關雎鳩　在河之洲　窈窕淑女　君子好逑

參差荇菜　左右流之　窈窕淑女　寤寐求之

求之不得　寤寐思服

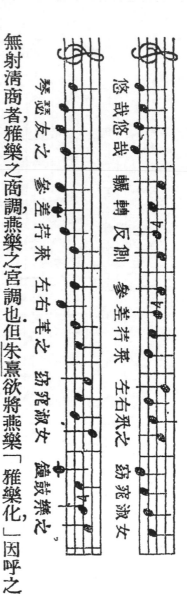

悠哉悠哉　輾轉反側　參差荇菜　左右芼之　窈窕淑女　鐘鼓樂之

參差荇菜　左右采之　窈窕淑女

琴瑟友之

無射清商者雅樂燕樂之商調燕樂之宮調也但朱熹欲將燕樂「雅樂化」因呼之為越調越調者燕樂之商調也又余嘗將黃鐘譯為五線譜上之c'，以其易於書寫也．究竟黃鐘是否等於c'音，則係另一問題；至於宮商字譜各音則無一定高度，須視「何律為均」為轉移，譬如「黃鐘均宮音」則其式如下

黃　太　姑　蕤　林　南　應　清黃

宮　商　角　變徵　徵　羽　變宮　宮

「無射均商音，」則爲黃、太、姑、仲、南、無（此律爲宮）、清黃，如此類推下去．

第二節　工尺譜

工尺譜之來源似係由某種吹奏樂器所用之手法譜進化而出．試觀工尺譜中之「四一六五」各字，皆是數目符號明明係指孔眼數目無疑，至於「合」字則係指各孔全按亦甚明瞭；「六」字則指六孔全按高吹「五」字則指五孔全按高吹（卽開管末第一孔高吹）．惟「四一」兩字則無論簫簾及小工笛之上皆不甚相合尤其是最難了解者，實爲「勾上尺工凡」各字，而其次序又恰恰在工尺譜中之中間一段彼此前後聯結尤爲令人注意是否該項樂器係來自異域所有勾上等字，皆係胡音而譯爲華文吾人在未獲得確切證據以前當然只好暫時存疑．

吾國古籍中談及工尺譜者似以北宋沈括爲最早．沈括夢溪筆談卷六第二頁云：『十二律並清宮當有十六聲今之燕樂止有十五聲蓋今樂高於古樂二律以下，故無正黃鐘聲只以合字當大呂猶差高當在大呂太簇之間下四字近太簇、高四字

近夾鐘、下一字近姑洗、高一字近中呂、上字近夾賓、勾字近林鐘、尺字近夷則、工字近

南呂、高工字近無射、六字近應鐘、下凡字爲黃鐘清、高凡字爲大呂清、下五字爲太簇

清、高五字爲夾鐘清」其後，蔡元定姜夔張炎等繼之，但沈括敍述此項字譜之時，似

在當時早已成爲通行之物，故沈氏未嘗加以詮解．凌廷堪氏於其所著晉泰始笛

律匡謬一書之中謂：『字譜始於隋龜茲人蘇祇婆琵琶故唐人因之，而定燕樂沈括

夢溪筆談及遼史樂志皆載字譜本唐人之舊也」』陳澧聲律通考駁之曰：『字譜始

見於宋人書，爲前所未有何由定其爲龜茲樂?』近人朱謙之於其所著凌廷堪燕樂

考原跋（見民鐸第八卷第四號）文中則以字譜起於篳篥傳入中國以後且舉陳暘

樂書中『五凡工尺上一四六勾合十字譜其聲』一語爲證．余對於朱君主張字譜本

於管譜一層極爲贊成惟此管卽係篳篥則不能無疑因字譜中四一等字殊與篳篥

孔眼數目次序不合已如上言余意字譜當起於管譜但此項管譜究係何種樂器此

時實未敢武斷其後篳篥沿用此項管譜故其數目次序不盡相合宋人既以篳篥爲

衆器之首故此項篳篥字譜遂成爲一般樂器公用字譜而且此項管色工尺字譜在

隋唐之際，或已有之；惟因其時管色在諸樂中尙未獲得重要地位，故唐人樂書對於

此項字譜未嘗加以論及．至於淩廷堪氏主張字譜始於琵琶則似乎缺少確切根據．

又遼史樂志謂『五凡工尺上一四六勾合近十二雅律，於律呂各闕其一』似

將六五兩音亦算入「正律」之內，與沈括蔡元定姜夔張炎諸氏之算入「半律」

者不同．遼史爲元脫脫所撰，旣在上述沈、蔡、姜、張諸氏之後當然不足爲憑．

近代所用之工尺譜其次序如下：

```
（低音部）            倍夷
                     倍無
          ┌ 上 夷 正
          │ 尺 無 正
          │ 工 黃 正
          │ 凡 太 正
          │ 合 夾 正
          │ 四 仲 正
          └ 一 林 正
（中音部）
          ┌ 上 夷 正
          │ 尺 無 正
          │ 工 黃 正
          │ 凡 太 正
          │ 六 夾 半
          │ 五 仲 半
          └ 乙 林 半
（高音部）            （陳澧聲律通考）
          ┌ 仕 夷 半
          │ 伬 無 半
          └ 仜 黃 再
```

陳澧聲律通考云：『歷代樂聲最高者，宋外方樂七羽調之夾鐘淸聲最下者，宋

大晟樂之黃鐘聲其高下相去凡三十一律．今人唱曲子，最高者工字調之高工字，最

下者工字調之低工字其高下相去十五字．荀勗、梁武、王朴之黃鐘與今工字調之低

工字相近.古樂十二均,黃鐘均第一聲黃鐘正律,爲最下應鐘均第十二聲無射半律

爲最高應鐘均不用二變,則用至夷則半律爲最高夷則半律與高上字正相近然則

最下者今工字調之低工人聲不至咽不出最高者今工字調之高上字人聲不至

揭不起.所謂十二律皆中聲也』（參看童斐君中樂尋源卷上第十八頁）觀此則

知陳氏音域範圍係以「人聲」爲標準（西洋古代亦係如此）而非以「樂器」

爲準繩者.至於高音部之乙仩等字寫法,在納書楹曲譜中已有其例.而低音部之凡

工等字寫法,則在納書楹曲譜中尚書作凡工字樣,未將末筆曳尾下垂.換言之.此種

寫法當係後來發明者究竟「合」字高度是否恰恰等於正律夾鐘當然是另一問

題.若爲譯翻便利起見,似宜將「合」字配五線譜上之 c',其式如下（下列譜中之

h 音係德國音名,英文則稱爲 b.）

但此種翻譯，並非永遠一成不變譬如小工笛上之乙字調，則應將「合」字譯

爲g′，請參看本章第三節及第五章第十一節．

第三節　板眼符號

關於板眼之記載，似以張炎詞源爲最早但張氏解釋頗不詳明．至於今日通行

之板眼符號，則以九宮大成譜（乾隆十一年）及納書楹曲譜（乾隆五十七年）

兩書言之最詳．換言之，皆西歷紀元後第十八世紀之刊物也但吾國音樂之有板眼，

其來源當然甚早蓋在古代數千人合奏之樂隊中若無一定板眼，則斷無彼此合奏

之可能故也（從前鐘磬拍板諸器，皆爲表示板眼之用）不過板眼之有符號，而且

一如今日所通行者，則似在明末淸初崑曲盛行之際所產生所確定者也．

張炎詞源卷下第三頁，拍眼篇云：『法曲大曲慢曲之次，引近輔之皆定拍眼蓋

一曲有一均之拍若停聲待拍方合樂曲之節所以衆部樂中用拍

板名曰齊樂又曰樂句即此論也南唐書云王感化善歌謳聲振林木繫之樂部爲歌

板色後之樂棚前，用歌板色二人聲與樂聲相應，拍與樂拍相合按拍二字其來亦古．

所以舞法曲大曲者必須以指尖應節俟拍然後轉步欲合均數故也法曲之拍與大

曲相類每片不同其聲字疾徐，拍以應之如大曲降黃龍花十六當用十六拍前袞中

袞六字一拍要停聲待拍取氣輕巧．然袞則三字一拍蓋其曲將終也至尾數句使聲

字悠揚．有不忍絕響之意以餘音遶梁爲佳惟法曲散序無拍至歌頭始拍若唱慢曲

大曲慢曲當以手拍遶令則用拍板嘌吟詼唱諸公調則用手調兒亦舊工耳慢曲有

大頭曲疊頭曲有打前拍打後拍．有前九後十一．內有四豔拍外

有序子與法曲散序中序不同法曲之序一片正合均拍俗傳序子四片其拍頗碎故

纏令多用之纏以慢曲八均之拍不可．又非慢二急三拍與三臺相類也曲之大小皆

合均聲豈得無拍？歌者或斂袖或掩扇殊亦可哂唱曲苟不按拍取氣決是不必無

節奏是詼(說?)，非習於音者不知也」該書卷上第十四頁，詞曲皆要篇云：「歌曲

令曲四指勻破近六勻慢八均官拍豔拍分輕重七歛八指較中清大頓聲長小頓促

（原注頓都昆切），小頓才斷大頓續大頓小住當韻住丁住無牽逢合六慢近曲子

頓不疊，歌颯連珠疊頓聲，反掣用時須急過，折掣悠悠帶漢音頓前頓後有敲掯拖

字拽疾無勝，抗聲特起直須高抗與小頓皆一掯腔平字側莫參商，先須道字後還腔，

字少聲多難過去，助以餘音始遠梁忙中取氣急不亂停聲待拍慢不斷好處大取氣

留連拘則少入氣轉換哩字引濁囉字清住乃哩囉頓唛喻大頭花拍居第五，疊頭豔

拍在前存舉末輕圓無磊塊清濁高下縈縷比若無含韻強抑揚即爲叫曲念曲矣」

上文所謂「均，」似即「韻」字之意而且似指工尺音節每句之末一字（注意：

非詩詞之句）凡「拍」落在此字之上是爲「官拍，」「均拍，」或「樂句.」反之落在

每「讀」之末一字者，則謂之爲「豔拍，」或「花拍.」大曲降黃龍花十六（字？），

當用十六拍換言之，即每字一拍前衰中衰係六字一拍煞衰係三字一拍上面所謂

字，似乎皆指工尺之字，非詩詞之字.至尾數句，使聲字悠揚，有不忍絕響之意則有如

西洋樂譜上所謂 Ritardando 換言之，即漸漸慢去之意.至於黃龍花前衰中衰煞衰，

各曲孰快孰慢一事當然不易解決因爲此事須視當時各曲下「拍」之速度是否彼

此一致爲轉移.我們爲講解便利起見，假定每分鐘共下「拍」八十次（等於西洋譜

上之 Andante），恰與我們腕上脈息，每分鐘所動之次數相同（當然係指無病之

人而言），而且各曲下「拍」速度，皆係一致（但在事實上恐不如此），則黃龍花當

慢於煞衰煞衰又慢於前衰中衰換言之全篇樂譜之快慢程序係先慢中快後慢．

所謂「法曲散序無拍」者似與今日所謂「散板曲」相同換言之曲中僅注工

尺不點板眼僅於每句（指詩詞之句非工尺之句）之末下一截板但當時有此截

板與否當然是一疑問所謂「打前拍」似指「先拍後唱」所謂「打後拍」似指

「先唱後拍」．所謂「拍有前九後十一內有四豔拍」者其式當如下（1234

1 2 3 4 5 6 7 8 9　9
1 2 3 4 5 6 7 8 9　10　11

等字係代表工尺，係表示豔板拍法宜輕．"係表示官板拍法宜重"）

所謂「引近六均拍」當與西洋譜上所謂「六拍子」相同．所謂「慢曲八均

之拍，」似係一種「八拍子」．西洋無此拍子，因爲「八拍子」可以分爲兩個「四

拍子，」但前述「六字一拍」或「三字一拍」則不可稱爲「六拍子」或「三拍

子」因其只言「第幾字上須拍一下」未言「共拍幾下」故也所謂「慢二急三

拍,」其式當如下：

$\frac{2}{4}$

換言之，「慢二」所需之時間，恰等於「急三」所需之時間．在西洋譜上「急

三,」即是 Trole 惟用 1 2 數之，2 係在第二音發出之後初學其甚不容易．

以上即爲余對於詞源所述拍眼種類之解釋但吾人將來若不設法尋出當時

所用樂譜以及其他樂書爲之旁證則此種解釋之相信程度終須打上幾個折扣．

至於中國近代所用板眼符號似以九宮大成譜納書楗曲譜兩書所述爲最早

最詳茲將此項符號及定義彙錄如下：

板｛正板

（一）頭板，點於字頭其符號爲 ▼．

（二）腰板，點於腔之中間其符號爲 ㇄．

（三）底板，點於腔盡之處其符號爲 一．

　　　眼
側眼　　正眼　　贈板

（四）頭贈板，點於字頭或腔頭其符號爲 ×．

（五）腰贈板，點於腔之中間其符號爲 Ｘ

（一）頭眼，其符號爲 ▼．
（二）中眼，其符號爲 〇．
（三）末眼，其符號爲 ▼．
皆係點於字頭或腔頭

（四）頭眼，其符號爲 ▼．
（五）中眼，其符號爲 ◁．
（六）末眼，其符號爲 ∠．
皆係點於腔之中間或腔末．

茲將板眼符號合繪一圖如左：

4	3	2	1
末眼	中眼	頭眼	板
正眼 ▼	正眼 〇	正眼 ▼	頭板 ▼
側眼 ∠	側眼 ◁．	側眼 ∠	腰板 ∠
			底板 一
			頭贈板 ×．
			腰贈板 Ｘ

拍子種類 {

（一）流水板，係有板無眼，等於西洋「整拍」．

（二）一板一眼，係於板之外加用一個中眼，等於西洋「二拍子」$\frac{2}{4}$．

（三）一板三眼，係於板之外加用頭中末三眼，等於西洋「四拍子」$\frac{4}{4}$．

納書楹曲譜中未點頭末兩眼據該書凡例云：『板眼中另有小眼（光祈按卽頭末兩眼）原為初學而設在善歌者自能生巧，若細細註明，轉覺束縛，今照舊譜悉不加入．

此外，納書楹曲譜中尚有兩種符號，為上圖所未列．茲補錄如下該書之凡例云：『字之左有∟者，乃鉤住再起工尺下，有口者因非實板或重一字，如分別內，怕回來之怕字本非曲文應有者乃搬演家起聲發調之法』

又前繪板眼符號除頭末兩眼外皆以納書楹曲譜所用者為準，且為近代通行之物．至於九宮大成譜所載贈板及各眼符號則又與納書楹曲譜所用者微異．九宮大成譜凡例云：『板眼斯定節奏有程，今頭板用◢，卽實板，拍於音始發也．腰板用∟，卽掣板，拍於音之半也．底板用一，卽截板，拍於音乍畢也．其襯板（光祈按卽贈板）

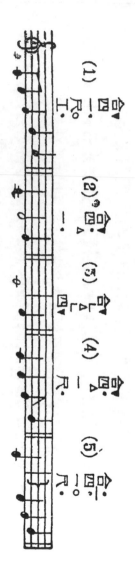

尚未有（？）．茲將板眼符號及花樣符號，譯爲五線譜之法，彙列如下：

(1)　â€”　â€”
　　四　一
　　工．尺．

(2)　â€”　â€”
　　四．
　　．尺．

(3)　â€”　â€”
　　四
　　．

(4)　â€”
　　四
　　．尺．

(5)
　　四
　　一．
　　尺．

又近世通行之崑曲譜中，尙有霍、豁、撥、疊、擻等等花樣符號，在納書楹曲譜中似

之頭板，則用 ◁；腰板則用 『；以別於正板，易於認識也．至於一板分注七眼，太覺繁瑣．

今正眼則用 口，徹眼（光祈按卽側眼）則用 口，舉目瞭然樂行而倫淸矣『．觀此，則

知納書楹所用者實較九宮大成譜所用者爲簡便易繪，此當爲該項符號四十餘年

間進化之結果也．（九宮大成譜刊於乾隆十一年，納書楹曲譜刊於乾隆五十七年，

前後相距四十餘年．）

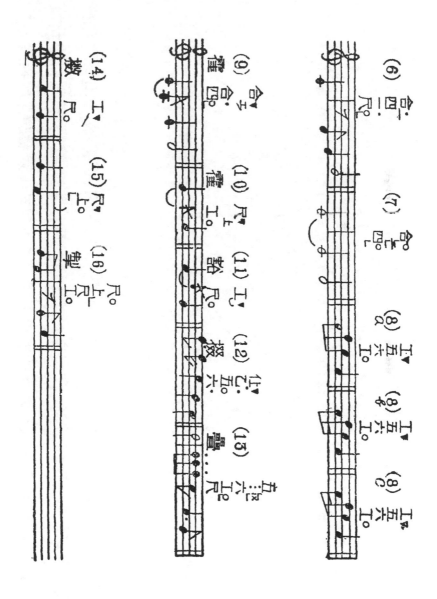

茲譯琵琶記喫糠一曲如下其工尺板眼，係以近人王季烈君集成曲譜及童斐

君中樂尋源所載為準，與納書楹曲譜所載者微有出入，又納書楹稱該曲為雙調，而

集成曲譜與中樂尋源則稱之為乙字調，又空持二字之下，納書楹及中樂尋源尚有

江兒水四至末六字．

琵琶記喫糠　乙字調

（孝順兒）嘔得我肝腸痛珠淚垂喉嚨尚兀自牢嗄住　阿呀糠吓

你遭礱被舂杵篩你簸揚你吃盡空持好似奴家　叭身狼狽干辛

萬苦皆經歷苦人吃著苦味兩苦相逢可知道欲吞不去

第四節　宋俗字譜

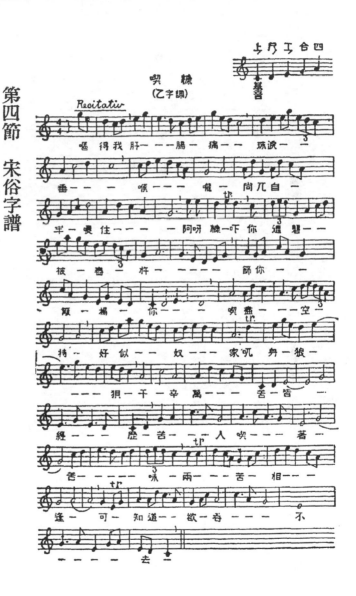

見於姜夔所作各曲，以及張炎詞源．但因後代無人能懂之故，以致錯誤紊亂，特

較其他舊譜爲甚此項俗字譜可分兩種：一爲表示音名之符號（其來源當係由工

尺譜簡寫而成者）一爲表示板眼或奏法之符號（其符號多借用音名符號）.

（Ⅰ）表示音名者：

又　△　⊙　一　ク　し　⊘　⌐　八　幺　　
台　阽　四　下一　上　勾　尺　工　下凡　凡　六　下五　五　紐　尖一　尖上　尖凡

（Ⅱ）表示板眼或奏法者：

大　カ　川　ク　人　ク
大住　小住　掣　折　　打

關於表示音名者比較易於看懂至於板眼符號所謂「大住」似指章末底板.

「小住」似指句末底板（大頓小住當韻住）.「掣」當係「掣板」請參看本篇第三節第十六例「折」字據白石道人歌曲卷一所述「折字法」云：『篪笛有折字假如上折字下無字（光祈按指無射而言），即其比無字微高餘皆以下字爲準.』

又「大凡」及「打」或係手法符號但不知其意何指.

余對於宋俗字譜所能解釋者，僅止於此此項問題，尚望國內同志繼續研究.因

姜白石所作各曲實爲現存古代樂譜中之最可寶貴者故也.如欲研究此項問題，須

注意下列數事.第一，必須先行覓得姜白石集及張炎詞源之最早最善版本.第二，將

白石各曲中所用各俗字彙鈔下來.其中有一部分似爲詞源所未收入者，或另一寫

法者.第三，既將各俗字之意義略爲確定後再行着手翻譯.白石各曲譯出之後，又從

音樂結構上去考察吾人所假定各俗字之意義是否有理?然後再一一加以修改以

求完善.第四，各俗字中似有將兩三個俗字聯合寫成一個俗字者，在西洋古代樂譜

中，亦有此項辦法.我們研究宋俗字此點亦宜加以注意.

第五節　琴譜

前面所述律呂譜宮商譜工尺譜等等；最初皆爲特種用途而設（律呂譜係鐘

樂之手法譜宮商譜係歌唱之發音法工尺譜，係管樂之手法譜）其後漸漸變成普

通樂器或歌唱公用之樂譜.至於琴譜則不然始終保存其本來面目——七絃琴之

手法譜——非他種樂器所得利用相傳琴譜寫法，係唐曹柔所發明．但曹柔係何人？

生於何年？余至今未能考出．余疑琴之有譜，其來源當甚古．至少右手指法中所謂尸

木勹丁毛乚丂亐，左手指法中所謂大亻中夕等等基本字母之應用，為時當遠在曹

柔之前．或者曹柔對於當時流行琴譜字母稍有改革與增加，而後人遂以發明之功

完全歸彼一人身上也．

余所根據之琴譜，一為唐彝銘天聞閣琴譜（同治十一年成都刊本），一為張

鶴琴學入門（同治三年刊本．余所用者為中華圖書館重印本）因唐譜收羅甚富，

張譜流行甚廣故也．

在翻譯琴譜之前，不能不對於七絃琴之定絃法．各家主張

不同．至少可分下列三派（甲）姜夔趙孟頫張鶴派（乙）朱載堉派（丙）唐彝銘派．余

所用者為（甲）派其式如下：

絃數:	I	II	III	IV	V	VI	VII
律呂:	黃	太	姑	林	南	清黃	清太
音階:	宮	商	角	徵	羽	清宮	商

（一）黃鐘均

（二）中呂均
　律呂：　黃　太　仲　林　南　清黃　清太
　音階：　徵　羽　宮　商　角　徵　羽

（三）無射均
　律呂：　黃　太　仲　林　無　清黃　清太
　音階：　商　角　徵　羽　宮　商　角

（四）夾鐘均
　律呂：　黃　夾　仲　林　無　清夾　清仲
　音階：　羽　宮　商　角　徵　羽　宮

　律呂：　黃　夾　仲　夷　無　清黃　清夾
　音階：　羽　宮　角　徵　羽　宮　角

（五）夷則均
　律呂：　黃　太　仲　夷　無　清黃　清太
　音階：　角　徵　羽　宮　商　角　徵

奏中呂均時，只須將黃鐘均之第三絃升高「半音」卽可奏無射均時，只須將中呂均之第五絃升高「半音」奏夾鐘均時，只須將無射均之第二絃及第七絃升高「半音」奏夷則均時只須將夾鐘均之第四絃升高「半音」換言之均極便當．

所以余譯琴譜亦以此種定絃法爲準關於朱載堉唐彝銘兩派定絃法請參看拙作

翻譯琴譜之研究（中華書局出版）．

琴上有十三徽，爲奏者左手按絃長短之標記茲將十三徽之地位及圖形，列之

於下：（下圖係凌純聲君一九二七年在德國佛蘭克府舉行「國際音樂會」之攝

影，曾印於該地中國學院之期刊。）

徽位：

空絃	13	12	11	10	9	8	7	6	5	4	3	2	1
為全絃長度幾分之幾： 1	$\frac{7}{8}$	$\frac{5}{6}$	$\frac{4}{5}$	$\frac{3}{4}$	$\frac{2}{3}$	$\frac{3}{5}$	$\frac{1}{2}$	$\frac{2}{5}$	$\frac{1}{3}$	$\frac{1}{4}$	$\frac{1}{5}$	$\frac{1}{6}$	$\frac{1}{8}$

第一徽，係在岳山之一端．換言之即接近右手彈處之一端．其餘各徽次序依次

推去茲再將按各種徽位在各絃上所得之音列表說明如上．（表中符號廾為散音．

四八為四徽八分；如此類推．4.8 等等係將此項徽位用亞剌伯數字簡寫表中音名，

係德國寫法．es 為英國之 b，as 為 ba，b 為 bb，h 為 b，fis 為 #f，dis 為 #d，gis 為 #g，cis 為 #c，如

此類推在〔〕中之各音係將該絃升高「半音」後所得之音表中 I II III 等等為絃

之符號 VI VII 兩絃之所以未錄者因其音與 I II 兩絃相同不過高一個「音級」而

已，讀者可以類推故也）．

琴上右手指法比較左手為簡茲為節省篇幅起見只將符號及譯法錄之如下．

詳細解說請參看拙作翻譯琴譜之研究或天聞閣琴譜及琴學入門兩書．

記號	比率									
二六(二㐅)	2.6	f²	g²	gis²⌉	a²	b²⌉	c³	cis³⌉	d³	dis³⌉
二九	2.9	e²	fis²	g²	gis²	a²	h²	·c³	cis³	d³
三三	3.2	es²	f²	fis²	g²	gis²	b²	h²	c³	cis³
三㐅	3.4	d²	e²	f²	fis²	g²	a²	b²	h²	c³
四	4	c²	d²	dis²	e²	f²	g²	gis²	a²	b²
四六(四七)(四㐅)	4.6	b¹	c²	cis²	d²	dis²	f²	fis²	g²	gis²
四口(四三)(四四)	4.3	a¹	h¹	c²	cis²	d²	e²	f²	fis²	g²
四八	4.8	as¹	b¹	h¹	c²	cis²	es²	e²	f²	fis²
五	5	g¹	a¹	b¹	h¹	c²	d²	dis²	e²	f²
五六(五七)(五八)	5.6	f¹	g¹	gis¹	a¹	b¹	c²	cis²	d²	dis²
五九(六)(五㐅)	5.9	e¹	fis¹	g¹	gis¹	a¹	h¹	c²	cis²	d²
六二(六三)	6.2	es¹	f¹	fis¹	g¹	gis¹	b¹	h¹	c²	cis²
六四(六㐅)	6.4	d¹	e¹	f¹	fis¹	g¹	a¹	b¹	h¹	c²
七(六九)	7	c¹	d¹	cis¹	e¹	f¹	g¹	gis¹	a¹	b¹

琴譜上之微位符號	現在宜簡寫爲
七‡	7.5
七六(七七)	7.6
七九(八)(七八)(八上)	7.9
八‡(八四)(八三)(八七)	8.5
九	9
十	70
十八(十一)	70.8
七(七‡)	72.2
卜(十三)(卜)	73.7
廿	0

原譜上文　　譯爲

絃	1	2	3	4	5	6	7	8	9	10
一(第 I 絃) 黃	c	d	es	e	f	g	as	a	b	h
二(第 II 絃) 太	d	e	f	fis	g	a	b	h	c¹	dis¹
夾	dis	f	fis	g	gis	b	h	c¹	cis¹	d¹
三(第III絃) 姑	e	fis	g	gis	a	h	c¹	cis¹	d¹	dis¹
仲	f	g	gis	a	b	c¹	cis¹	d¹	dis¹	e¹
四(第IV絃) 林	g	a	b	h	c¹	d¹	es¹	e¹	f¹	fis¹
夷	gis	b	h	c¹	cis¹	dis¹	e¹	f¹	fis¹	g¹
五(第 V 絃) 南	a	h	c¹	cis¹	d¹	e¹	f¹	fis¹	g¹	gis¹
無	b	c¹	cis¹	d¹	dis¹	f¹	fis¹	g¹	gis¹	a¹

右手指法

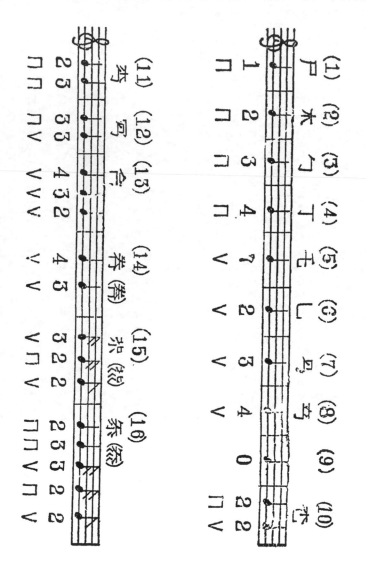

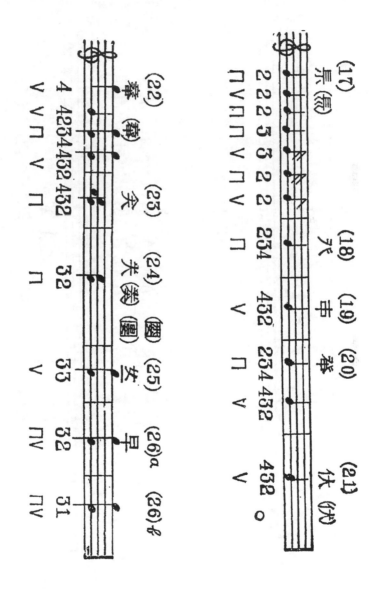

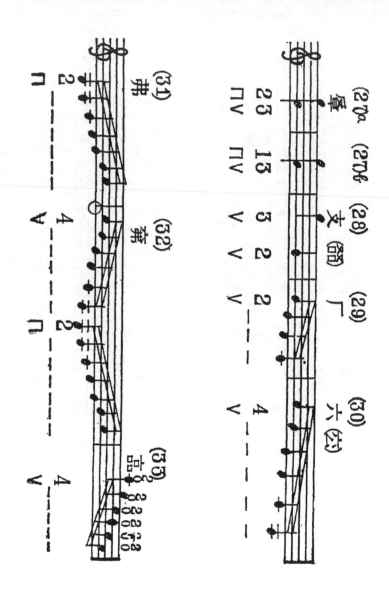

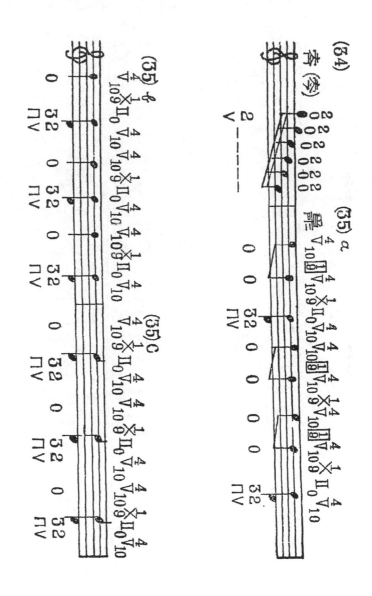

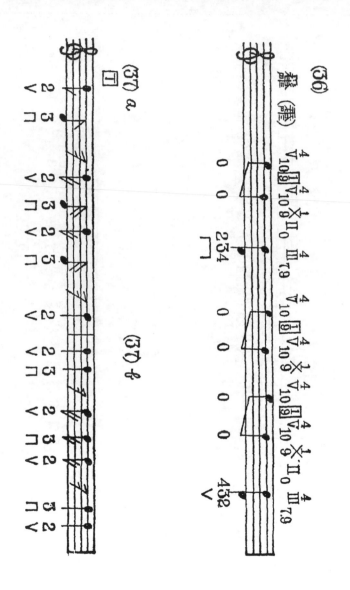

左手指法，須分爲下列三類：（I）主要手法.（II）花樣手法.（III）註解手法.如

不分別辦理，則將來對於節奏方面勢將發生無限困難因不知何種符號爲主音或

副音故也.

（I）　主　要　手　法

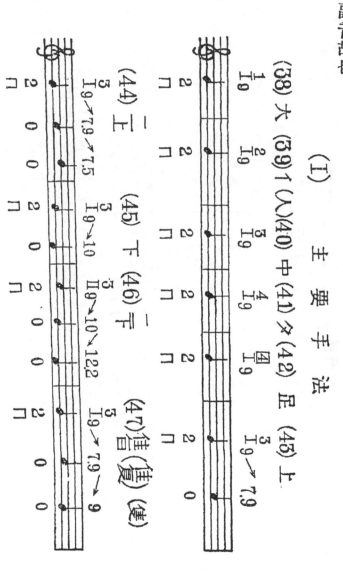

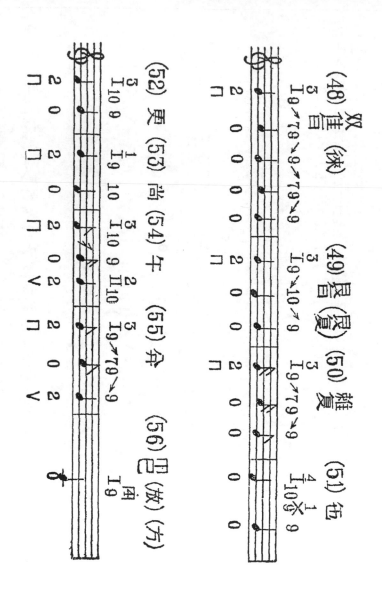

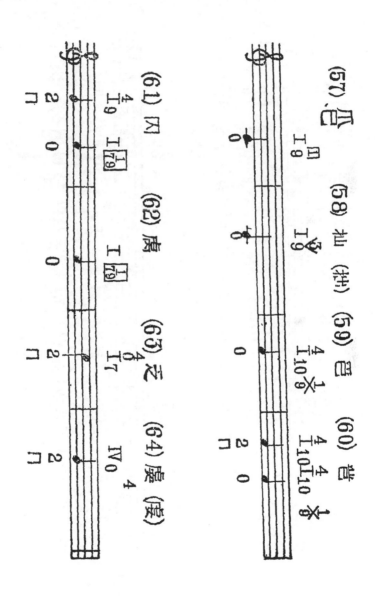

Ⅱ 花 樣 手 法

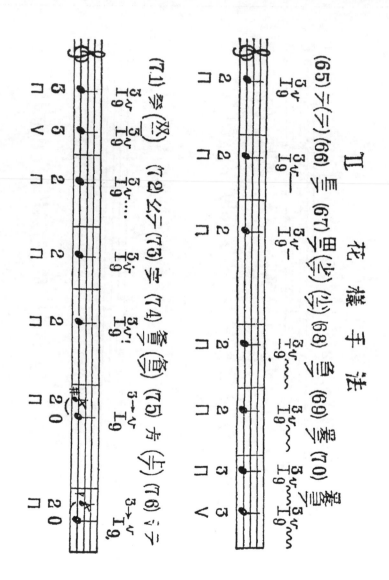

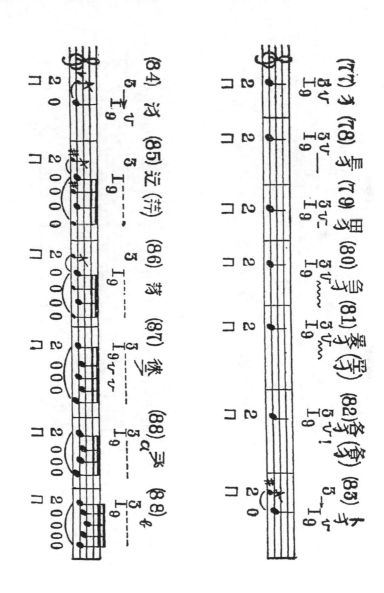

(89) 喜(琴)．(90) 立 (91)ᵇ 屋 (91)ᵉ (91)ᶜ (91)ᵈ

(92) 小 (93) 双 (94) 龠(丙) (95) 卜 (96) 引 (97) 回 (98) 夬

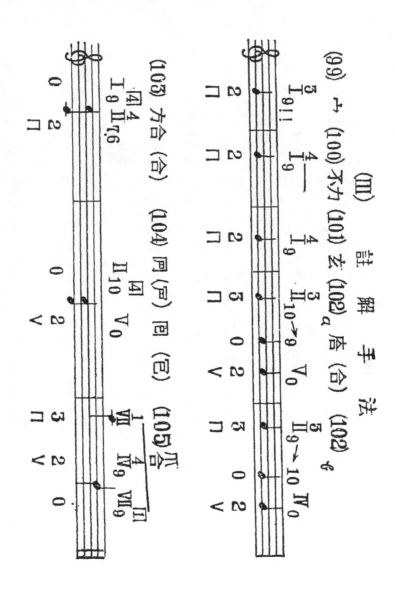

茲再翻譯琴譜一段，以作實例，如下：該譜係錄自琴學入門卷下第十二頁.

中呂均 宮音

平沙落雁

一段

（減字譜）

譯為五線譜，則如下：

平 沙 落 雁 (一 段)

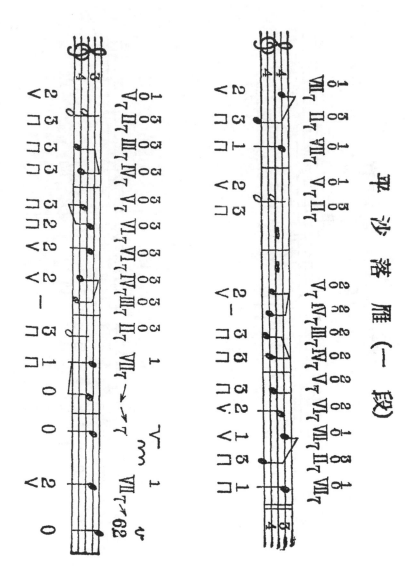

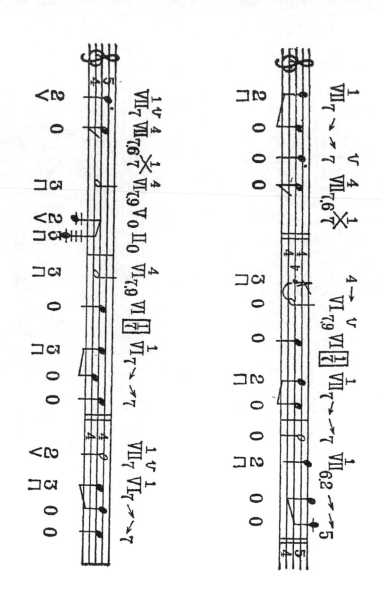

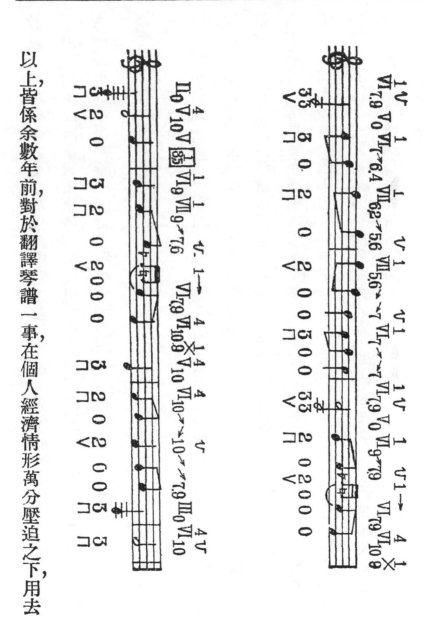

以上，皆係余數年前，對於、翻譯琴譜一事，在個人經濟情形萬分壓迫之下用去

數月心血，所獲得之小小結果，其中錯誤當然在所不免．但此種重大工作，原非一人一時之力所能解決，只望來者陸續加以改正而已．國內同志如能將琴譜一一照此方法譯出，則不但琴譜手法得以保存，而琴譜調子，亦可一目瞭然矣．

第六節　琵琶譜

琵琶譜，係一種工尺譜而註以各種手法．此項手法符號，又多仿自琴譜．故此項琵琶譜當係工尺譜發明以後之物．至於琵琶譜最古寫法如何，須尋得古譜後，方能斷定．坊間刻本，似以華秋蘋所編琵琶譜，最為流行．但余數年前嘗託上海友人採購，惜未覓得．余所見者，僅有柏林國立圖書館所藏李祖棻君琵琶新譜二種（光緒二十一年刊本）．惟該譜凡例僅謂『譜中手法指法，備載坊刻華秋蘋譜，故不復贅』云云．亦未將手法符號詳細解說．余僅從近人楊蔭瀏君雅音集中，得見華氏琵琶手法若干，係楊君轉錄華譜者，茲照錄如下：

（甲）右手指法：

山　空也．不按而彈也譜中註空子（余按卽第四絃）中（第三絃），老（第
二絃）纏（第一絃）譬如字审字案

乙　彈也食指向左出絃曰彈．

單　挑也大指向右出絃曰挑．

勺　勾也大指向左入絃曰勾食指向下入絃亦曰勾．

爪　摇指也大指向一挑一勾連而勿斷多至幾十次以圓快爲妙．

吾　夾彈也一絃上大指挑食指彈得二聲也

双　雙彈也食指彈兩絃如一聲於兩絃音協處用之．

八　分也大指挑食指彈挑彈食指彈並下兩絃同音．

口　扣也大指勾食指彈勾彈並下兩絃同音．

庇　摭也大指勾纏食指勾子兩絃齊勾勿令參差．

且　提也左按絃右大食兩指摘起一絃卽放如斷絃之聲．

匇　勾搭也大指先將別絃一勾，然後食指於本絃上一彈一彈一勾一彈，共得

三聲或二聲或一聲，按曲而行．

弗

拂也．大指挑子至纏急用力挑上謂之拂．

帶

掃也．禁名中食四指從纏作急勢，一齊掃下．

今

輪指也．輪指依派別之不同，有二種：（一）燕派之輪，先以禁名中食四指，次第彈下，然後大指挑上，是爲一輪．（二）浙派先以食中名禁四指，次第彈下，然後大指挑上是爲一輪．然力足而耐久則爲浙派所獨擅，學者宜以爲法．

罙

單輪也．輪一次也．

叕

雙輪也．輪兩次也．

舜

長輪也．輪之連續而長久也．

巻

滿輪也．即四絃齊輪也．

匃

勾輪也．先勾而後輪也．

尋

掃輪也．先掃而後輪也．

窘

吟猱輪也．隨吟猱而輪也．

鬖　雙單輪也．先雙而後單輪也．

鬖　雙雙輪也．先雙而後雙輪也．

鬖　雙長輪也．先雙而後長輪也．

（乙）左手指法：

云　泛音也．右或彈或挑，左或食或名點絃上，兩手並下．音貴輕淸其法右彈宜重，左點宜輕．

犳　吟猱也．彈後按絃往來搖動，左右不過三四分，若吟哦然，致有音韻．

巾　帶也．右彈後，左名指隨帶起一二品，播絃得聲．

夊　撥也．食指按絃，彈後卽將名指下一二品，搔絃得聲．

丁　打也．食指按絃，彈後名指卽打下一二品得微聲．

扌　推也．名指按絃急向右推過一二然後右彈始得變音．（光祈按卽較高之音）

㑗　煞絃也．左指按子絃，略推過，將指甲抵住中絃得聲於指甲之上須有煞聲

交　絞絃也絞絃有二法.

為佳.

絞四絃也名指按子絃,向右推至品頭.將中指勾中老纏三絃,壓在子絃
之上食指於上二品重重按住.即將名指退出中指放絃,然後右手滿輪
謂之絞四絃.

絞三絃也名按子絃,向右推至品頭.將中指勾中老二絃,壓在子絃之上.
食指於上二品重重按住.即將名指退出中指放絃,然後右手滿輪謂之
絞三絃.

絞絃,聲大於煞絃而多暴響,音貴激烈闊大.

光祈按:以上各種手法可以仿照余前列琴譜譯法,一一均用符號表示,然後再
行寫入五線譜之上即可.

以上所述各項樂譜,即為吾國樂譜各種寫法中之最關重要者.至於簫笛笙胡
琴等等樂譜,則係沿用工尺字譜茲不再贅.

第六章　樂器之進化

吾國樂器歷史之研究，現刻尙在十分幼穉時代．若不掘得古代樂器，一一加以考證，殆難下一定論．（柏林國立樂器博物館藏有古今各種樂器三千種左右專為音樂學者考證之用）至於「伏羲作琴女媧作笙」等等神話當然不能作爲我們研究根據只可「姑妄言之姑妄聽之」而已．

各種樂器之起源，既多不能詳其所自故本章所述各種樂器，凡曾見諸古代典籍者，輒引該項典籍爲例；以證明該項典籍出世之時，已有此器譬如本章所引周禮各段，非欲用劉歆所傳周禮；但欲消極的證明該器在劉歆之前，業已流行而已．

本章所附各圖，皆取自法人苦朗 M. Courant 氏所作之中國雅樂歷史研究（Essai Historique Sur La Musique Classique des Chinois）而該氏又係繪自乾隆二十四年所刊皇朝禮樂圖式北宋末葉王溥宣和博古圖錄明末朱載堉樂律全書

等等。余因自己不善繪圖；倩人繪畫，其價太昂，故爲此權宜之計。此余應向苦朗君致其感謝之意者也。又各種樂器所發之音，以及大小尺寸，著者將來當另著專書討論。讀者如欲詳知，則請參看本章所舉各書可也。此外本章所述只限於重要樂器（而且以本書有圖者爲限）若盡舉之則非本書篇幅所許也。

吾國樂器分類，向以該器材料爲準，所謂金、石、土、革、絲、木、匏、竹八音是也。但此種分類法之不當，吾人可舉一例以明之，譬如竹管之笛玉造之笛銀製之笛，其所用之材料雖殊，而笛之本性未變。若照舊日分類法，則非將其分屬於金石竹三類不可矣。兹照西洋近代「樂器學」分類法，將各種樂器分爲下列三大類：(1)敲擊樂器(2)吹奏樂器。(3)絲絃樂器。

第一節　敲擊樂器

敲擊樂器其中又分兩種(子)本體發音類其成聲也，由於本體顫動，如鐘磬之類是也。(丑)張革產音類其成聲也，由於器上所張之革陷於顫動，如鼓類樂器是也。

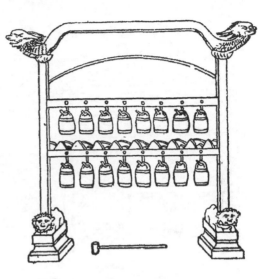

茲分別舉例如下：

（子）本體發音類：

1　編鐘

周禮小胥凡縣鐘磬半為堵全為肆鄭註：鐘磬編縣之二八十六枚而在一簴謂之堵鐘一堵磬一堵謂之肆又周禮磬師掌教擊磬擊編鐘附圖見皇朝禮樂圖式卷八上行為陽律下行為陰律計十二正律四倍律。

2　錞

周禮地官鼓人以金錞和鼓鄭註錞錞于也圓如碓頭大上小下樂作鳴之與鼓相和文獻通考云內縣子銘銅舌凡作樂振而鳴之與鼓相和附圖見宣和博古圖錄卷二十六。

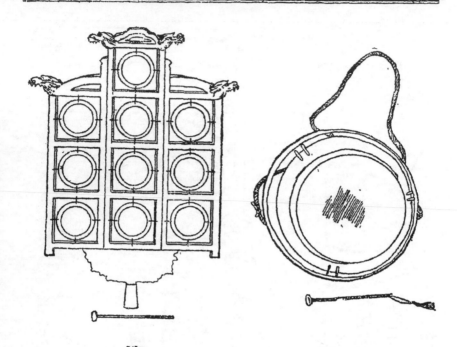

3 鉦（鐲）

周禮鼓人以金鐲節鼓．說文曰：鐲，鉦也．附圖見於皇朝禮樂圖式卷九．

4 雲鑼

附圖係見於皇朝禮樂圖式卷八．范銅為之十枚同架應四正律六半律．

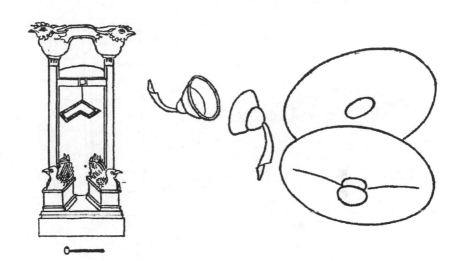

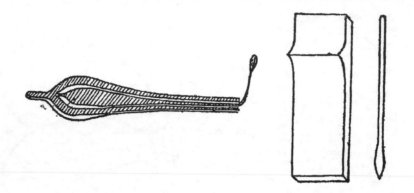

朝禮樂圖式卷九．

8 方響

通典云：梁有銅磬，蓋今方響之類也．附圖見皇

9 口琴

蒙古樂器以鐵爲之．一柄兩股中設簧，末出股
外，橫銜於口鼓簧轉舌噓吸以成音附圖見皇朝禮
樂圖式卷九．

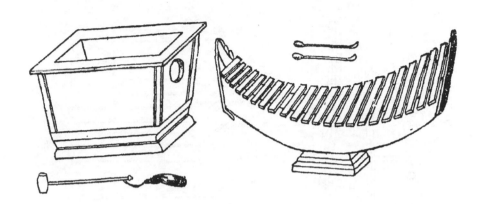

10. 巴打拉

緬甸樂器附圖見嘉慶十六年所刊大清會典

圖卷三十九.

11. 柷

周禮小師掌教鼓鼗柷敔塤簫管弦歌附圖見

皇朝禮樂圖式卷八柷用以舉樂.

以止樂.

12 敔

參看（11）附圖見皇朝禮樂圖式卷八敔用

13 拍板

文獻通考云：拍版，長闊如手，重大者九版，小者六版，以韋編之胡部以為樂節蓋以代抃也附圖見皇朝禮樂圖式卷八.

14 舂牘

《周禮春官笙師》掌教竽笙塤籥簫箎篴管舂牘應雅，以教祴樂附圖見《朱載堉小舞鄉樂譜》。右手握上端而以下端撞於左手。

15 搏拊

《禮記明堂位》言拊搏，玉磬揩擊。鄭注拊搏以韋為之，充之以糠，形如小鼓附圖見《小舞鄉樂譜》用時置膝上。

（丑）張革產音類：

16 縣鼓

周禮地官鼓人掌教六鼓四
金之音聲以節聲樂陳暘樂書云：
周人縣而擊之謂之縣鼓附圖見
朱載堉靈星小舞譜.

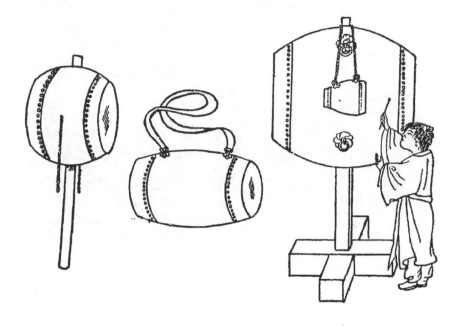

17 建鼓

附圖見朱載堉鄉飲詩樂譜卷一.

18 雅鼓

附圖見朱載堉小舞鄉樂譜與近世所謂搏拊者相似.

19 鼗

參看（11）附圖見朱載堉小舞鄉樂譜.

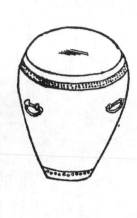

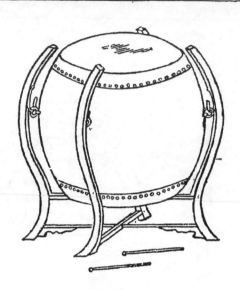

云：『禰衡衣綵衣所擊者是也。』

20 腰鼓

附圖見皇朝禮樂圖式卷九．文獻通考

21 行鼓

附圖見皇朝禮樂圖式卷九．

 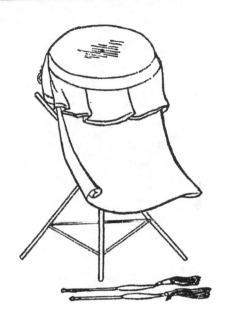

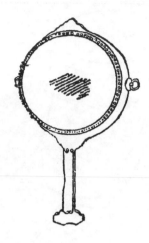

24 蚌札.

緬甸樂器附圖見大清會典圖卷三十九.

25 手鼓.

附圖見皇朝禮樂圖式卷九.

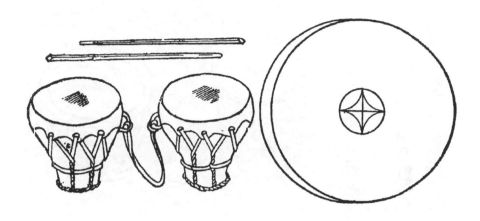

26 達卜

回部樂器．附圖見皇朝禮樂圖式卷九．

27 那噶喇

回部樂器．附圖見皇朝禮樂圖式卷九．

28.達布拉

尼泊爾樂器附圖見大淸會典圖卷三十九．

第二節　吹奏樂器

吹奏器樂其中又分五類：（子）簫笛類．（丑）喇叭類（寅）蘆哨類（卯）彈簧類．

（辰）罐形類茲分別舉例如下

（子）簫笛類：

29 排簫

通典云：『世本曰，舜所造（？）。其形參差象
鳳翼……蔡邕曰簫編竹有底大者二十三管小者
十六管長則濁短則清以蜜蠟實其底而增減之則
和然則邕時無洞簫矣』附圖見皇朝禮樂圖式卷
八係十六管自左而右列二倍律（夷則無射）六
正律以協陽均.自右而左列二倍呂（南呂應鐘），
六正呂以協陰均.

30 簫（尺八管）

今世之簫爲古之豎邃.今世之笛爲古之橫吹（參看文獻通考）豎邃似由律
管漸漸進化而出橫吹則相傳係張博望入西域傳其法於西京（見文獻通考）附
圖見康熙律呂正義.

31 篦

詩經伯氏吹壎仲氏吹篪附圖見皇朝禮樂圖式卷八係橫吹之二孔上出爲吹口五孔外出一孔內出.

32 笛

參看（3.）附圖見康熙律呂正義.

33 龍頭笛

文獻通考云：『笛首爲龍頭，有綬帶下垂』附圖見皇朝禮樂圖式卷八.

（丑）喇叭類：

34 大銅角

附圖見大清會典圖卷三十四.相傳係黃帝所造,當然是不可靠.因黃帝時代尚未達到「銅器時代」故也.

35 小銅角

附圖見皇朝禮樂圖式卷九.一名喇叭.

（寅）蘆哨類：

36 管（頭管）

九．

參看第四章第八節附圖見皇朝禮樂圖式卷八．

37 胡笳

通典云『杜摯有笳賦云李伯陽入西戎所造（？）』附圖見皇朝禮樂圖式卷九．

38 篳篥

瓦爾喀樂器只有三孔與第四章第八節所述者不同附圖見皇朝禮樂圖式卷

39 畫角

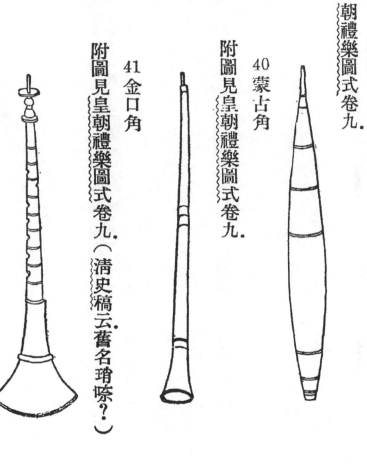

通典云：『角，書記所不載；或出羌胡，以驚中國馬，馬融又云：出胡越。』附圖見皇朝禮樂圖式卷九．

40 蒙古角

附圖見皇朝禮樂圖式卷九．

41 金口角

附圖見皇朝禮樂圖式卷九．（清史稿云舊名琐嗁？）

（卯）彈簧類：

42 笙

甲

乙

山口

簧口

43 塤

丙

詩經鼓瑟吹笙．按笙有竹管十七，環植匏中匏或以木爲之管末削半露簧以薄銅葉爲簧（參看附圖乙之下端）．點以蠟珠其上以爲定音之用小笙亦十七管惟第一第九第十六第十七管不設簧有簧者凡十三管附圖甲見皇朝禮樂圖式卷八附圖乙見康熙律呂正義附圖丙係世俗所用者繪自巴黎國立音樂學院陳列所中．

（辰）罐形類：

參看（31）附圖見皇朝禮樂圖式卷八燒土為之，

形如鵝蛋，上銳下平，前四孔後二孔，頂上一孔以手捧而

吹之圖中孔內有黑點者即表示後面四孔之位置也。

第三節　絲絃樂器

絲絃樂器其中又分三類（子）彈琴類（丑）擊琴類（寅）拉琴類茲請分別敍述

如下：

（子）彈琴類：

44　琴

參看本書第五章第五節附圖見康熙律呂正義。

45　瑟

詩經琴瑟友之．附圖甲，見康熙律呂正義附圖乙，瑟之側面，見唐彝銘天聞閣琴

譜．附圖丙係瑟柱按瑟有二十五絃中一絃黃色，兩旁各絃皆朱色設柱和絃，柱無定

位，各隨宮調．

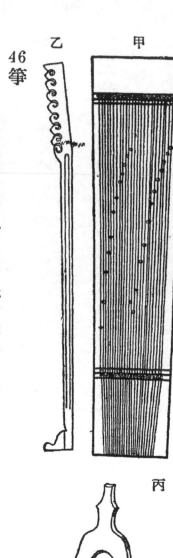

乙

甲

丙

46 筝

隨宮調設柱．

附圖見皇朝禮樂圖式卷九．風俗通云：『筝，秦聲也．蒙恬所造．按筝有十四絃，各

47 密穹總

緬甸樂器三絃附圖見大清會典圖卷三十六．

48 總稿機

緬甸樂器十三絃附圖見大淸會典圖卷三十六．

49 琵琶

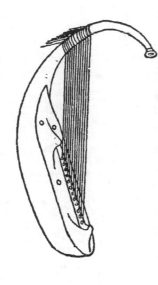

參看第四章第五節附圖見皇朝禮樂圖式卷九．

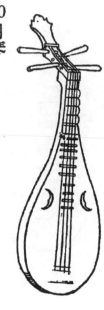

50 月琴

文獻通考云月琴形圓項長上按四絃十三品柱豪（?）琴之徽轉絃應律晉阮

咸造也附圖見唐再豐中外戲法大觀圖說卷十二（光緖十九年刊行）．

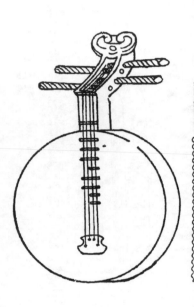

蒙古樂器亦名月琴計有四絃附圖見皇朝禮樂圖式卷九．

51 月琴

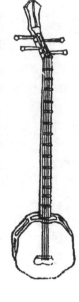

尼泊爾樂器亦有四絃（鐵絃）附圖見大清會典圖卷三十六．

52 丹布拉

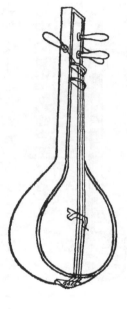

53 三絃

元曲主要伴奏樂器爲三絃但南宋馬端臨（咸淳間人卽西歷紀元後一二六

五年至一二七四年）文獻通考中，尚未載有此種樂器似係元代始行輸入中國者．

又西河詞話謂：『起於秦時本三代戞鼓之製而改形易響謂之弦鞀唐時樂人多習之世以爲胡樂非也』云云似無何等確切根據三弦無柱可以自由取音此實優於琵琶之處附圖見皇朝禮樂圖式卷九．

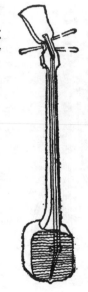

54 二弦

蒙古樂器．附圖見皇朝禮樂圖式卷九．

55 火不思

蒙古樂器附圖見皇朝禮樂圖式卷九．

56 塞他爾

回部樂器．附圖見皇朝禮樂圖式卷九．

57 喇巴卜

回部樂器．附圖見皇朝禮樂圖式卷九．

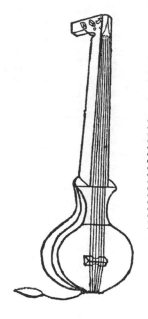

（丑）擊琴類：

58 喀爾奈

回部樂器十八絃．（十七雙絃，第一絃爲獨絃）．以木撥彈之，或擊之（？）．附

圖見皇朝禮樂圖式卷九．

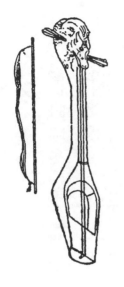

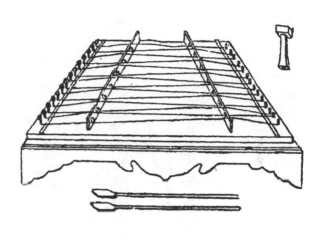

59 洋琴

歐洲樂器西歷紀元後第十七第
十八世紀之交（卽康熙時代）輸入
中國之物（？）附圖見唐再豐中外
戲法大觀圖說卷十二

（寅）拉琴類：

60 奚琴

文獻通考云：『奚琴，胡中奚部所
好之樂』附圖見皇朝禮樂圖式卷九．
以弓絃拉之．

蒙古樂器附圖見皇朝禮樂圖式卷九.

61 胡琴

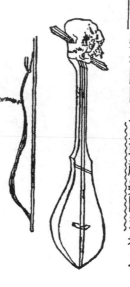

蒙古樂器亦稱爲胡琴.附圖見皇朝禮樂圖式卷九.

62 胡琴

緬甸樂器附圖見大淸會典圖卷三十七.

63 得約總

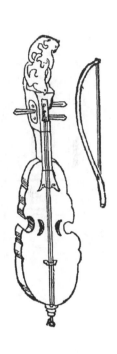

64 提琴

蒙古樂器附圖見皇朝禮樂圖式卷九。

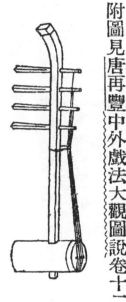

65 四和

附圖見唐再豐中外戲法大觀圖說卷十二。計有四絃。一三兩絃，二四兩絃同音。

66 哈爾扎克

回部樂器附圖見皇朝禮樂圖式卷九．以馬尾二縷爲絃該絃之下，又設鋼絲絃十根，左右各五．另以木桿爲弓繫馬尾八十餘莖軋馬尾絃應鋼絃取聲

67 薩朗濟

尼泊爾樂器附圖見大清會典圖卷三十七．有韋絃四鐵絃九．以柔木繫馬尾軋韋絃，應鐵絃取聲．

第七章　樂隊之組織

吾國古代所謂「樂懸」殆與近代所謂「樂隊」之意義相似．最初只是表示各種鐘磬應該懸於何所之意；其後漸漸成爲樂隊組織之代名詞．周禮春官大司樂『凡樂事大祭祀宿縣，遂以聲展之（註叩聽其聲具陳次之以知完不）』小胥『正樂縣之位．王宮縣諸侯軒縣卿大夫判縣士特縣辨其聲凡縣鐘磬半爲堵全爲肆．』陳暘樂書卷一百十三云『宮縣四面象宮室王以四方爲家故也軒縣缺其南避王南面故也判縣東西之象卿大夫左右王也特懸則一肆而已象士之特立獨行也．』茲將陳暘樂書所列宮縣（即書中所謂宮架），軒縣（軒架），判縣（判架），特縣（特架），各圖繪列如下：

宮縣

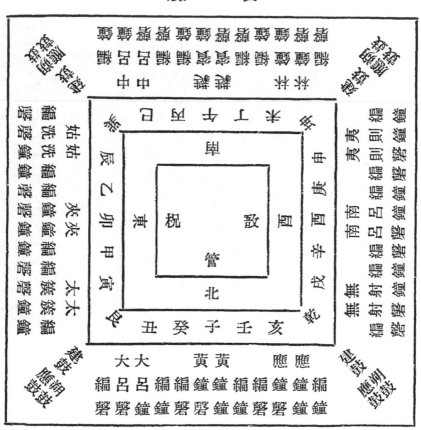

軒縣

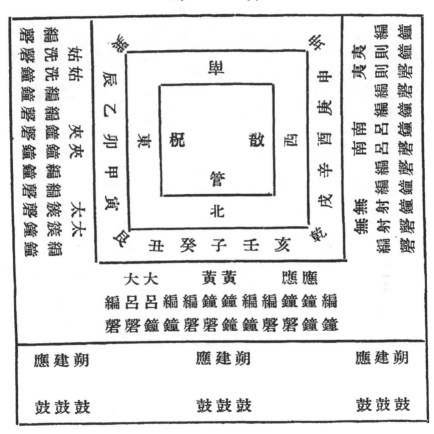

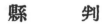

判縣

特縣

堂上

阼階　　　　阼階

特架一肆

陳暘以宋人，據周禮，講周代樂隊組織，當然不甚可靠．但吾國人最富於保守性質，或者此種樂隊組織方法世代相傳尚存真相一二亦未可知．陳暘根據一般傳說證以周禮草擬此圖或非完全無稽．

此外吾國古代樂隊組織向有「堂上樂」與「堂下樂」之分．前者主要成分為歌唱與絲絃樂器後者主要成分爲敲擊樂器吹奏樂器以及跳舞茲將陳暘樂書卷一百十三所列兩圖繪錄如下：（按堂上樂一圖，余曾參考文獻通考，加以補正．）

堂上樂

歌	歌	歌	歌	歌	歌	歌	歌	歌	歌	歌	歌
歌	歌	歌	歌	歌	歌	歌	歌	歌	歌	歌	歌
歌	歌	歌	歌	歌	歌	歌	歌	歌	歌	歌	歌
歌	歌	歌	歌	歌	歌	歌	歌	歌	歌	歌	歌
瑟	瑟	瑟	瑟	瑟	瑟	瑟	瑟	瑟	瑟	瑟	瑟
琴	琴	琴	琴	琴	琴	琴	琴	琴	琴	琴	琴

虎　　　　　拊　　　　　黃鐘鐘

擊　　　　　　　　　　　黃鐘磬

堂　下　樂

位　舞文　舞武　方

（樂器排列圖：編鐘、編磬、壎、缶、篪、簫、笙、籥、管、柷、敔、搏拊、錞、鐃、鐸、鉦、鐃等樂器環列四周）

自胡樂侵入中國以後樂隊組織當然亦隨之變遷至唐而分爲坐立兩部伎其

燕樂所用之樂器則據杜佑通典卷一百四十六所載計有：『玉磬一架大方響一架．

笛箏一臥箜篌一大箜篌一小箜篌一大琵琶一小琵琶一大五絃琵琶一小五絃琵

琶一吹葉一大笙一小笙一大篳篥一小篳篥一大簫一小簫一正銅鈸一和銅鈸一．

長笛一尺八一短笛一搊鼓一連鼓一桃鼓二浮鼓二歌二』其中有一部分樂器爲

本書第六章內未曾加以圖說者讀者如欲詳知請參看陳暘樂書卷一百零八至一

百五十可也．

又關於歷代樂隊組織問題以及當時如何合奏之問題，極爲繁雜重要．著者將

來當另作專書討論因此項詳細討論爲本書固定篇幅所不許故也．

第八章　舞樂之進化

周禮春官大司樂『以樂舞敎國子，舞雲門，大卷，大咸，大磬，大夏，大濩，大武，』鄭注『此周所存六代之樂黃帝曰雲門，大卷，……大咸，咸池，堯樂也，……大磬，舜樂也．……大夏，禹樂也．……大濩，湯樂也．……大武，武王樂也．』

周禮春官『樂師掌國學之政，以敎國子小舞凡舞有帗舞，有羽舞，有皇舞，有旄舞，有干舞，有人舞，』鄭注『帗舞者，全羽羽舞者，析羽皇舞者以羽冒覆頭上衣飾翡翠之羽旄舞者氂牛之尾干舞者兵舞，人舞者手舞社稷以帗宗廟以羽四方以皇辟靋以旄兵事以干星辰以人舞無所執以手袖爲威儀』

光祈按周禮所述黃帝堯舜等等舞樂雖不必盡信但吾國舞樂起源甚早則可以斷言蓋唱歌所用喉頭跳舞所用手足皆爲人身所具有不必外求；世界上一切未開化民族，無不優爲者也．詩序所謂『詠歌之不足不知手之舞之足之蹈之』二語，確可以說明「舞樂產生」之原因至於周禮所述舞之種類如帗舞羽舞等等實爲

吾國兩千年來之根本「舞」式直至清末，猶存梗概。

吾國之「舞」與西洋近代舞樂根本不同之點即西洋爲「美術的舞」，中國

爲「倫理的舞」是也。（其實中國雅樂幾乎全部皆係「倫理的音樂」至於西洋

方面則只有古代希臘大哲柏拉圖所謂音樂係屬此類。）諸君不信，請一閱明末朱

載堉樂律全書中，所載各種舞圖手如何舉則爲表示忠足如何動則爲表示孝之類。

當知余言之不虛也。

後世舞之種類計分爲二二曰文舞，左手執籥，右手執羽。一曰武舞，左手執干，右

手執戚下列文舞武舞二圖係繪

自朱載堉六代小舞譜太字圖爲舞者所聚成係繪

文舞

武舞

太 字 圖

關於歷代舞樂變遷一事，將來另作專書討論。

第九章　歌劇之進化

吾國歌劇之起源，當以古之巫覡（女曰巫男曰覡）為始．稍晚，則為晉之優施，

楚之優孟皆在春秋之世．但此項巫覡與俳優或僅用歌舞或參以戲謔皆非扮演故

事至於合歌舞以演一事者，則始於北齊．舊唐書音樂志代面出於北齊，北齊蘭陵王

長恭才武而面美常著假面以對敵嘗擊周師金墉城下勇冠三軍．齊人壯之，為此舞

以效其指揮擊刺之容謂之蘭陵王入陣曲．又崔令欽教坊記云踏搖娘．北齊有人姓

蘇齙鼻實不仕而自號為郎中嗜飲酗酒每醉輒歐其妻妻銜悲訴於鄰里時人弄之

丈夫著婦人衣徐步入場行歌每一疊旁人齊聲和之云踏搖和來，踏搖娘苦和來以

其且步且歌故謂之踏搖以其稱冤故言苦及其夫至則作毆鬭之狀以為笑樂

其後經過唐之歌舞戲，宋之雜劇，金之院本各種變遷歌劇組織於是日益進步．

至元雜劇出而吾國歌劇基礎遂從茲確立焉蓋元代以前之各種戲劇皆係敍事體

（就現尚保存者而言）而元劇則進為代言體故也元雜劇每劇皆用四折每折易

一宮調全折只由一人歌唱；或末或旦他色則有白無唱（若唱則限於楔子中）而

末若旦所扮者不必皆爲劇中主要之人物苟劇中主要人物於此折不唱則亦退居

他色究竟此種體裁係由何人所創現已不可考證惟據鍾嗣成錄鬼簿所著錄則以

關漢卿爲首關係大都人（即北平）生於金代仕元爲太醫院尹其傑作爲竇娥冤

等等與白（白樸眞定人字仁甫其名作爲梧桐雨等等）馬（馬致遠大都人其名

作爲漢宮秋等等），鄭（鄭光祖平陽人字德輝其名作爲倩女離魂記等等）三人，

共稱元曲四大家皆北方人此外，與關漢卿同時之王實甫（大都人）其所作西廂

記亦爲世所尊重．

　　元時雜劇之外，尚有一種「南戲」（明人亦稱爲傳奇）其組織：一劇無一定

之折數；一折（南戲中謂之齣）無一定之宮調且不獨以數色合唱一折並有以數

色合唱一曲而各色皆有白有唱者此則較之雜劇大爲進步自由矣今日所存最古

之南戲僅有荊（荊釵記明朱權撰）劉（白兔記不知撰人）拜（拜月亭一名幽

閨記，元施君美撰）殺（殺狗記元明間人徐□撰）琵琶（琵琶記元高明字則誠

撰）五種．參看王國維宋元戲曲史，民國十二年三版．

明嘉靖間，崑山梁伯龍作浣紗記太倉（朱竹垞靜志居詩話謂與伯龍同邑）

魏良輔爲之訂譜稱爲水磨調是即今日崑曲之起源良輔並將琵琶記板眼改點爲

近世崑曲製譜之模範．（幽閨記板眼，則非良輔所點其說見近人吳梅君顧曲塵談

卷上第八十頁,民國五年刊行）．其後此項崑曲盛行,主持中國劇臺者亙三百餘年

之久．（自明嘉靖年間,至清道光年間其中作家如明末湯若士（顯祖）玉茗堂四

夢——牡丹亭、紫釵記,南柯記,邯鄲夢——清初洪昉思（昇）長生殿皆爲世人所

歡迎．）迨洪楊一役以後,楚聲（皮黃）秦腔（梆子）始而代之,一直至於今日．

至於崑曲以前之曲譜,現在一無所存究竟當時音樂內容如何,吾人實無從而

知.即是時南方梨園所習之弋陽、海鹽,餘姚諸腔與崑曲之直接前輩者其真相如何,

吾人亦復莫名其妙惟據余揣測,則當時元劇之音樂,似與近代西洋所謂「吟誦」

（Recitativ）相近.換言之,即是既非曼聲清歌,亦非化裝演說,乃是近於平常語言腔

調,而又具有音樂上高低疾徐之美是也.故元劇之中以大加襯字善使俗語,多用底

板為特色，蓋已打破宋詞曼聲清唱之習雖曲中仍舊沿用唐宋曲牌名稱殆已有名

無實矣．至於工尺與辭句之關係似猶僅以宋人所謂『平入配重濁上去配輕清』

為限．（南宋姜夔大樂議云七音之協四聲或有自然之理今以平入配重濁以上去

配輕清奏之多不諧協）迥不似後世崑曲中工尺之細分平上去入陰陽專以諧協

「字音」為能事者因此余疑元劇音樂最能表現劇情因其只在大體上以求合於

自然說話的腔調而不在枝枝節節以求合於「字音」而且元劇音樂必甚流暢美

麗因填注工尺以協「字音」之時僅以輕重為限束縛既少於是製譜者頗有自由

活動之餘地得以顧及調子美惡。

其後明代崑曲盛行於是劇中音樂一變而為注重描寫「字音」製譜者之最

大責任即在應用何種工尺始能盡將曲中各字之平上去入陰陽一一唱出此種辦

法是否創自魏良輔吾人已不得而知但就魏氏所點琵琶記而言業已具此作風而

明末沈寵綏氏所著度曲須知於讀「字」一道尤再三致意因此之故吾國近代各

種音樂書籍大都列有四聲一章連篇累牘討論不休茲就近人王季烈君集成曲譜

等書，所言平上去入陰陽宜用之工尺譯爲五線譜如下：

其結果吾國歌劇之作者，實以文人爲主人翁音樂家則爲文人之奴隸文人旣

將曲子作好乃令樂工塡注工尺而樂工則只能按照曲中字句，一一呆塡，毫無發表

自己意思之餘地正如建築家旣將房屋圖案擬好乃令泥匠木匠按圖辦理不得有

所增損也故吾國製譜者只能謂之「樂工」不能謂之「音樂家」職是故也又嵓

曲之理想目標原在讀準「字音」而「字音」之不宜讀準又爲「歌唱藝術」之

重要原則蓋吾人語言只有「母音」（卽中國所謂韻母，得稱「樂音，係由喉

頭而發至於「子音」（卽中國所謂聲母）則係一種「噪響」由齒唇等處之衝

擦而成故欲所歌之音（指工尺而言，非指字音而言）保持圓潤正確則不宜以各

種「子音」之「噪響」擾之．「子音」爲玉成「母音」起見，既退避三舍，於是「字音」之不能讀準，遂成當然結果故吾人每聽西洋歌劇，若不先閱腳本殆不知所唱何字歐洲伶人喜用意大利文歌唱正以意大利文中各字所含「子音」比較其他各國語言爲簡故也吾國演唱崑曲既同時注意「子音」故唱時忽吞忽吐殊少流暢之美而且所塡工尺，既呆寫「字音，」亦難自由造成美調此所以後來皮簧梆子既起崑曲遂一敗塗地．

二簧之起，相傳起於湖北黃陂黃岡二縣（請參看王夢生君梨園佳話，民國四年刊行．）故稱「二黃」訛爲「二簧．」其說確否尙待考證西皮（起於黃陂故稱皮？）則爲二簧之支派故合稱爲「皮簧」流行於皖鄂之間石門桐城休寧間人，變通而爲之，稱爲徽調梆子則起於陝西故稱「秦腔」皮簧梆子之起源，雖不可確切考出但其基礎必建築於某地流行民謠之上而非由於一二樂工個人發明，則可以斷言惟其出於民謠也，故頗具流暢自然之美正與崑曲之忽吞忽吐者相反於是，大得一般民衆歡迎因而一般伶工不管辭句意義及字音如何盡將一切腳本橫納

於數個簡單調子之中．有時自覺過於單調，則又略用一點新腔以變化之．然調子本質固仍未嘗變也．從此以後，劇中辭句又一變而爲調子之奴隸，恰與崑曲相反．同時，皮簧挪子又用胡琴或胡呼伴奏，更足以助益其流暢之美．（拉的絲絃樂器，遠勝於其他吹彈樂器．其說詳見拙著西洋樂器提要）．是以流行之速，殆不可當．其時士夫無不爲之心醉憶名伶張二奎歿時，先大父澤山先生正賣文舊京輒以聯云：『田舍奴我豈妄哉憶顧曲當年最難忘，崔九堂前，岐王宅裏廣陵散從茲絕矣；訪舊遊何處再休提，開元時事天寶遺民．』其後譚鑫培輩更創爲各種新腔，一時盛行庚子之役曾有詩人爲之詠曰：『國事興亡誰管得，滿城爭說叫天兒！叫天，鑫培之別號也．其魔力之大可以想見一斑矣．挪子勢力，稍遜皮簧一籌但其激揚之音亦頗爲世人歡迎．

　　平心而論，皮簧挪子之音樂，因其只顧唱得好聽，不管辭句如何之故確能達到流暢之美比較崑曲進步．但在事實上只有幾個簡單調子唱來唱去又未免過於簡陋殊不若崑曲變化之多．（按洪楊之後人心疲倦伶人不欲從事崑曲繁重工作亦

為皮簧梆子發達之原因）．至於用音樂以描寫辭句意義，將劇情一一烘托出來使人一聞音樂已如身入其境悲歡離合情不自勝；初不必先聞伶人歌唱始悉劇中情節；一如近代西洋音樂家之所為者則吾恐上自元曲崑曲下至皮簧梆子皆未具有此項魄力此無他吾國音樂尚未進化到此程度故也吾國文學繪畫比較進步故能用筆達意而作者之個性亦能盡量表現出來惟其能夠表現個性也，故六朝以後之詩畫吾人今日往往尚能辨其出於誰氏手筆屬於何代作風（如初唐盛唐晚唐之類）．甚至於該作家之早年中年晚年著作，亦可辨出一二（如編年體詩文集最能察出該作者之少時老年作風之變遷）．至於音樂則如何？不但作家姓名多已不可考出而且何代作風，亦多已不能鑑別出來更何論作者早年晚年作風！吾國音樂歷史關於作風問題尚是一榻糊塗讀者如曾閱過拙著西洋音樂史綱要則知余對於作風及樂式（卽篇章組織內容結構等等）為如何注意者而在本書之內，則對於此項問題不能不忍痛放棄蓋西洋音樂歷史為數百年來，數萬學者，整理之結果而吾國音樂歷史則尚不足以語此也為今之計宜速將各種古譜（如琴譜琵

琵譜、納書楹曲譜之類），一一翻譯成五線譜；然後應用「音樂學的考察法」將其作風，一一繹尋出來．否則今日勢如亂絲之舊譜殆難着手加以考察也．

第十章　器樂之進化

吾國古代音樂，歌奏舞三者，常常合而爲一．至於不用歌舞之器樂，起於何時，現尚無確切考證．惟爾雅（光祈按大戴禮孔子三朝記稱孔子教魯哀公學爾雅其來源似甚遠．但今世所傳爾雅，多漢人所增補．）釋樂篇云：徒鼓瑟謂之步，徒吹謂之和，徒歌謂之謠，徒擊鼓謂之咢，徒鼓鐘謂之修，徒鼓磬謂之寋，足見器樂單奏之事古已有之．此外戰國時俞伯牙之高山流水，晉稽康之廣陵散，純係一種器樂，亦屬顯而易見．至於各種吹奏樂器，容易脫離歌舞，變成獨立器樂，尤在情理之中，蓋獨奏之際，吹則不能唱，唱則不能吹，非若絲絃樂器之能歌奏同時並行故也．（但吹奏樂器，却可與舞同時並行．余幼時嘗於吾蜀，見吹笙者繞地而舞．）

本章所舉器樂兩例，係選自德人飛俠（E. Fischer）君，一九〇九年之博士論文．題爲中國音樂之研究．曾載於國際音樂會雜誌第十二卷．其材料係取於柏林大學留音機片部所藏中國音樂片子．柏林大學「比較音樂學」門，藏有各種民族音

樂片子一萬種以上大部分皆係由大學方面派人前赴各地，直接採製者．大凡研究

「比較音樂學」的學生如作博士論文必須將片子上之調子一一聽出錄下加以

解析（初學甚不容易）只是空談理論不能考得博士當一九〇八年左右上海同

濟大學生物學教授德人諦普氏（Du Bois-Reymoud）偕其夫人寓居滬濱其夫人

性喜音樂常將在華所聽調子錄下，寄回德國事爲柏林大學比較音樂學教授奧人

荷爾波斯特氏（Hornbostel）所聞乃寄探音機器一架（現在每架價值一百馬克

左右，其探法甚爲簡易人人皆可爲之）到滬囑其採製於是諦普夫人遂代爲採製

百餘片今春余曾往晤夫人詢其當時採製手續據云或者邀請中國音樂名手，在家

演奏，與以若干酬金或者前赴各處廟堂聽僧道奏樂將其探下惟七絃奏之音太低，

不能採上片子云云飛俠君論文中本有調子十餘種余所以獨取下列兩種者（一

爲笙獨奏二爲笛子月琴合奏），以其屬於「複音音樂」因本書對於此項問題前

此尚未論及也．

　　笙爲吾國和音樂器據律呂正義云：『以本聲爲宮，而徵聲和之者爲首音與五

音相和．以正聲爲主，而清聲和之者爲「兩聲子母相應」換言之即前者爲「五階相

和，」而後者爲「八階相和．」但在事實上，「二階相和，」（如下列譜中第一二一

拍）「四階相和」（如第七拍）「六階相和」（如第二拍）「七階相和」（如第

十四拍）等等皆不少其例惟飛俠君所用該片因其寬度有限未將全調採上是爲

遺憾耳．

箜　獨　奏

M̃.M. ♩ = 116

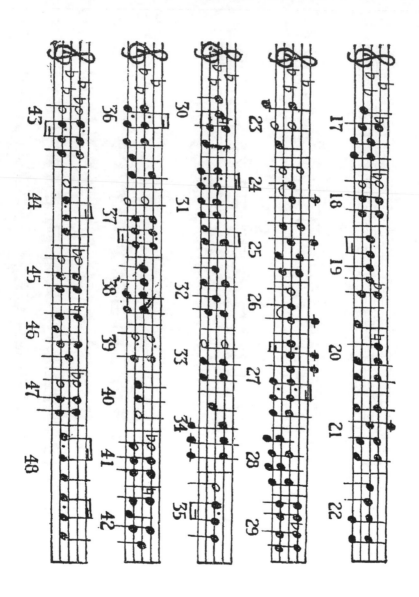

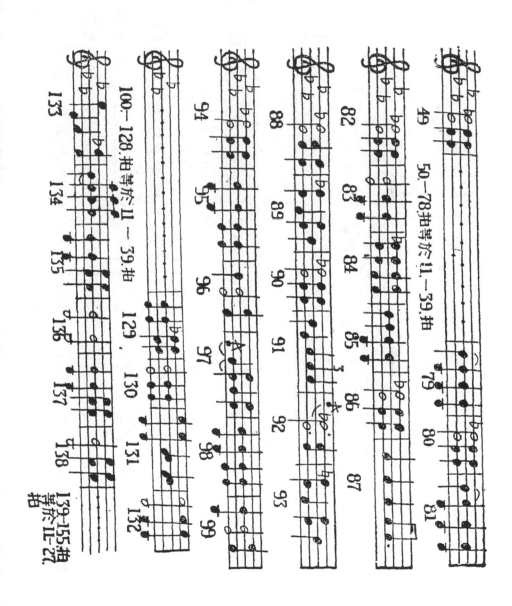

下列一譜，為笛子月琴合奏譜中月琴係伴奏性質；其音節係將笛子所奏者加

以變化通常較笛調低四階其所用相和之音階種類亦復甚多譬如飛俠君曾將該

譜第21至26拍之相和音階舉例為證（譜中之♭5346等等，即表明相距幾階之

意）觀此亦可以察見其變化複雜之一斑矣．

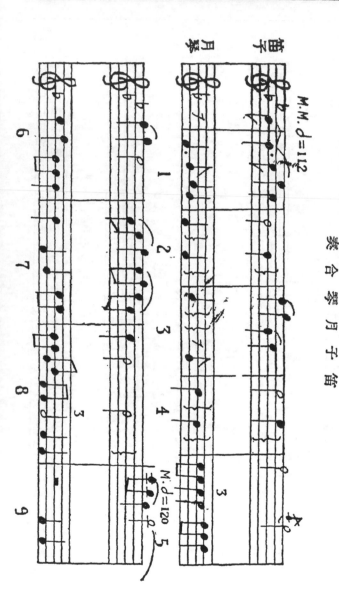

笛子月琴合奏

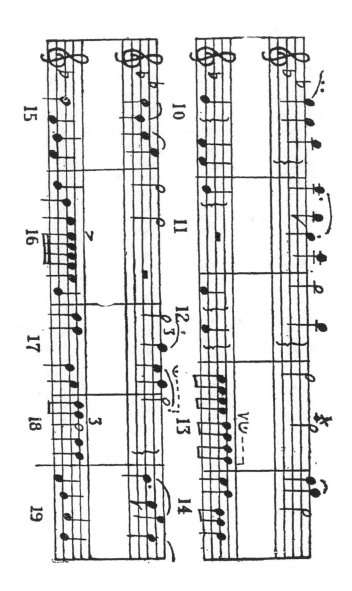

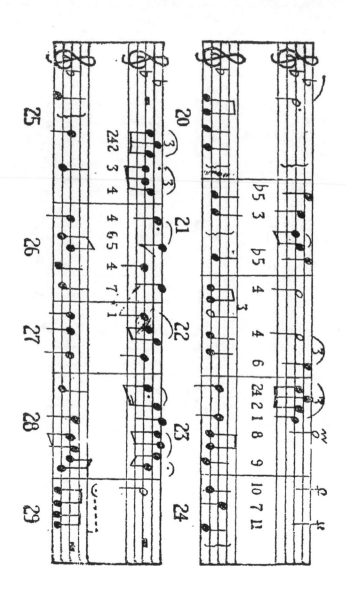

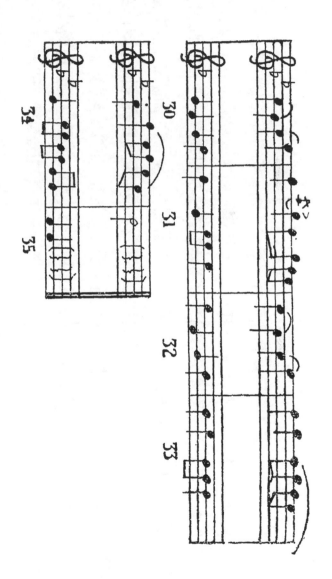

以上兩種器樂和聲之法，係近代所用者．至於古代歌奏和聲之法，則請參看周

禮春官大司樂：『乃奏黃鐘，歌大呂（卽短二階），舞雲門以祀天神乃奏太簇，歌應

鐘（卽七階），舞咸池以祭地示乃奏姑洗，歌南呂（卽四階），舞大磬以祀四望乃

奏蕤賓歌函鐘（卽短二階），舞大夏以祭山川乃奏夷則，歌小呂（卽短三階），舞

大濩以享先妣．乃奏無射歌夾鐘（卽五階），舞大武以享先祖』其中之「四階相

和」及「五階相和」兩種，實與西洋紀元後第十世紀左右初期複音音樂時代所

流行之「四階平行」及「五階平行」相等（參看拙著西洋音樂史綱要『初期

複音音樂』一章）惟西洋方面由此簡單複音音樂漸漸進步造成今日之洋洋大

觀；而吾國複音音樂雖較西洋發明早八九百年（姑以周禮出世時代，換言之卽劉

歌時代為始），然故步自封兩千年來，仍無絲毫進境，良可歎也．

問題

一　試述吾國十二律進化成立之次序。

二　何謂十二等差律？

三　十二平均律與十二不平均律之利弊如何？

四　燕樂與雅樂相異之點安在？

五　琵琶與燕樂之關係如何？

六　試述律呂字譜與宮商字譜產生之原因。

七　詳論工尺譜之來歷。

八　試將琵琶各種手法仿本書琴譜譯法譯出。

九　試言樂器分類標準並舉例以說明之。

一○　試將元劇崑曲京戲（卽皮簧梆子）三種之特質詳為解釋並評論其得失。

參考書

友人國立北平圖書館館長袁守和君，曾在中華圖書館協會會報第三卷第四期，發表中國音樂書舉要一篇，內容極有價值讀者可以參考茲但錄最關重要之書籍十五種，於左：

一　夢溪筆談宋沈括撰。

二　樂書宋陳暘撰。

三　律呂新書宋蔡元定撰。

四　詞源宋張炎撰。

五　樂律全書明朱載堉撰。

六　九宮大成譜清乾隆五十七年刊。

七　納書楹曲譜清葉堂編。

八　聲律通考清陳澧撰。

九　天聞閣琴譜清唐彝銘編。

一〇 中樂尋源近人童斐撰．

一一 中國音樂史近人鄭覲文撰．

一二 集成曲譜近人王季烈編．

一三 苦朗(Courant) Essai Historique sur la musique Classique des Chinois（法文）

一四 方阿爾斯提(Van Aalst) Chinese Music（英文，但作者為荷蘭人）

一五 飛俠(Fischer) Beiträge zur Erforschung der Chinesischen Musik Nach Phonographischen Aufnahmen（德文）

中文名詞索引 上冊

以筆畫多少為次序

中文名詞索引 下冊

以筆畫多少為次序

西 文 名 詞 索 引

(一) 上 冊

(二) 下 冊

（完）

中華藝術叢書

中國音樂史 上冊 下冊

1912

作　　者／王光祈　編
主　　編／劉郁君
美術編輯／鍾　玟

出 版 者／中華書局
發 行 人／張敏君
副總經理／陳又齊
行銷經理／于新君　林文鶯
地　　址／11494 臺北市內湖區舊宗路二段181巷8號5樓
客服專線／02-8797-8396　　傳　真／02-8797-8909
網　　址／www.chunghwabook.com.tw
匯款帳號／兆豐國際商業銀行　東內湖分行
　　　　　067-09-036932　中華書局股份有限公司

法律顧問／安侯法律事務所
製版印刷／維中科技有限公司　海瑞印刷品有限公司
出版日期／2017年3月臺二版
版本備註／據1956年臺一版復刻重製
定　　價／NTD 620

國家圖書館出版品預行編目（CIP）資料

中國音樂史／王光祈編. — 臺二版. — 臺北
市：中華書局，2017.03
　　面；公分. —（中華藝術叢書）
　ISBN 978-986-94040-1-3(平裝)

　1.音樂史 2.中國

910.92　　　　　　　　　　105022420